当代水墨画 唯美新视界

海峡出版发行集团 THE STRAITS PUBLISHING & DISTRIBUTING GROUP | 福建美术出版社 FUJIAN FINE ARTS PUBLISHING HOUSE

任赛

水墨山水画精品集
An Ink Landscape Painting Collection of
REN SAI

●任 赛绘 ■

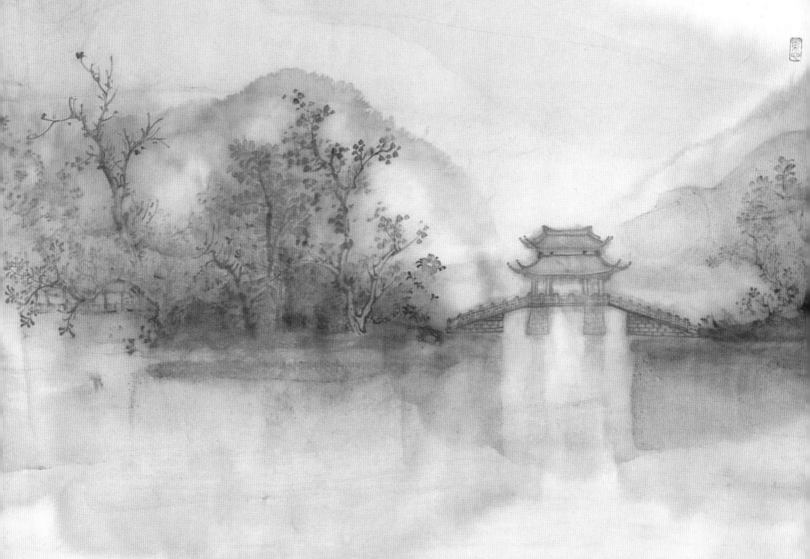

海峡出版发行集团
THE STRAITS PUBLISHING & DISTRIBUTING GROUP | 福建美术出版社
FUJIAN FINE ARTS PUBLISHING HOUSE

任赛

号老蔷
文化部中国艺术研究院博士
青海省共青团文化大讲堂特聘专家
西藏林芝画院特聘研究员
外交部礼宾司特聘国礼画家

主要展览：

举办"西子如是——任赛山水画展"（杭州安缦法云舍）

作品 入选 "造化 心源——2014青年国画家提名展"
（北京炎黄艺术馆）

作品 入选 "丹青记忆 守望家园——中国文化遗产美术展"（国家
文物局、中国美术家协会和中国美术馆主办）

作品 入选 "第二届中乌艺术交流展"（乌兹别克斯坦国家艺术中
心，中国外交部和乌兹别克斯坦国家科学艺术院主办）

作品 参加 "诗圣著千秋——杜甫成都诗作书画作品邀请展"
（中国美术馆，成都杜甫草堂博物馆主办）

作品 参加 "早春三月——中国艺术研究院博士研究生书画展"（中
国艺术研究院与文化部恭王府管理中心主办）

作品 参加 "丝路山水 万物互生"中国艺术研究院导师博士创作联
展。（新华社收藏投资导刊主办）。

作品 参加 "中国艺术研究院博士团潮州采风美术作品展"（广东潮
州市博物馆，潮州市委宣传部、文联主办）

作品 参加 "美术报台湾艺术中心成立书画展"（中国台湾高雄真璞
美术馆）

作品 入选国家艺术基金项目"2016天工开悟性——中国当代艺术
大展"（中国传媒大学，今日美术馆）

近期获奖情况：

作品《天路》入选中国美术家协会主办"八荒通神"哈尔滨中国画
双年展（哈尔滨）

作品《革命精神照耀圣火前行》入选中央军委政治工作部宣传局、
中国美术家协会主办纪念红军长征胜利八十周年美术作品展
（北京）

作品《问道天路》荣获第二届"和美西藏"美术大赛优秀作品奖，
并在国家大剧院展出（北京）

作品《烟霞此地多》荣获中国美术家协会主办哈尔滨美术双年展优
秀奖（哈尔滨）

作品《清乾隆帝题从玉河泛舟至万寿山清漪园诗意图》荣获李可染
画院主办第二届艺术院校师生"画北京·园林写生展""李
可染写生奖"，并在中国国家画院美术馆展出（北京）

作品《草间幽人宅悠然隐者见》《西湖诗意图之绿荫如水》入选由
山东省人民政府、山东省文联和山东省美术家协会主办首届山
东（国际）美术双年展（济南）

作品《水面浮舟》荣获福建省美术家协会主办"魅力冠豸·客家
连城"2014年全国中国画大赛唯一金奖（福建）

策划展览：

"早春三月——中国艺术研究院博士研究生书画展"
（北京恭王府管理中心）

"丝路山水 万物互生"中国艺术研究院导师博士创作联展
（北京马奈草地美术馆）

"我师造化——同门书画展"（北京红博馆）

"桃李蹊下"中国艺术研究院博导博士生邀请展（上海王狮美术馆）

"翰墨春风——西溪书画展"（杭州两岸文化交流中心）

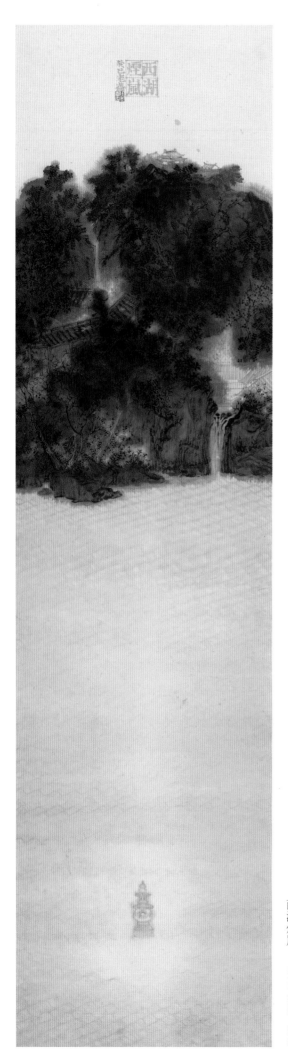

西湖烟岚

180×49cm　2013

西子如斯，艺境如是

——任赛的西湖山水近作

任赛的新作《西子如是》系列，是她近年来以西湖风光为题材的一组新山水画。我有幸较早地欣赏了这批作品，感到"养眼"之外，为她艺术水平的进步感到由衷的高兴。

称其为"新山水画"，并非是仅仅从广义上说她的画和传统山水画在题材、技法、意境上有很多不同，更多含义是，和她自己以前的作品有了很多不同。任赛多年来一直以研究山水画为主要创作方向，也不废花鸟、人物和书法的学习。可以说在她研习山水画的十几年期间，前面的积累是对传统的青绿、浅绛山水，宋元之后的文人山水做了大量的研究和临摹，对"四王"的笔墨做了全面的继承。当时也去全国各地写生、勾勒山川胜景，体悟自然精神，回来后创作了不少生机盎然的佳然。当时在香港政府大会堂举办的浙江大学的画展，任赛的作品是颇受关注和好评的。

艺术创作有时候还需要有点目标和动力。去年我就和任赛谈到在杭州做一次和佛教文化有关的书画展览，后来选择了灵隐寺附近的安缦法云舍作为展览场地，于是，西湖的题材、佛禅的意境，就自然而然

成了这次展览所要表现的思想和主题。任赛画西湖不是第一次。她虽生于北国，却长期生活于杭州，浸染在西湖文化的氛围中，俨然已经成了杭州人。所以她对西湖山水是有感情、有感受的，而这种感受又是出于一位女性画家细腻的心灵，就自然而然地在画里面流露出女性特有的情感和审美倾向。表现技法上往往是构图的委婉含蓄，笔墨的纤巧细腻，色彩的温润和谐。而从任赛的个性来说，个别处理的美艳和整体的大气是和谐相融的。由于在安缦以及灵隐、永福寺周边环境的感受，和对于佛禅的理解心悟，她的近期作品还选择了一些西湖景区中不太为常人注意的寺庙屋宇、山间房舍、山沟溪涧作为题材，云雾缭绕，静谧中可闻水声钟声，颇有意境。

任赛是一个非常勤奋的年轻画家，就这样不断努力，勤奋画画，又深入生活、善于思考。我相信，任赛的艺术前景是极为光明的。

西子如斯，意境如是。

文／任平（文化部中国艺术研究院教授 博士生导师）

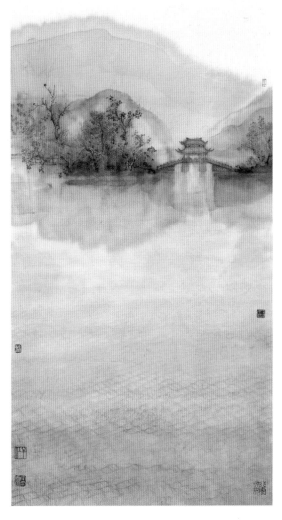

西湖烟雨
180×49cm 2013

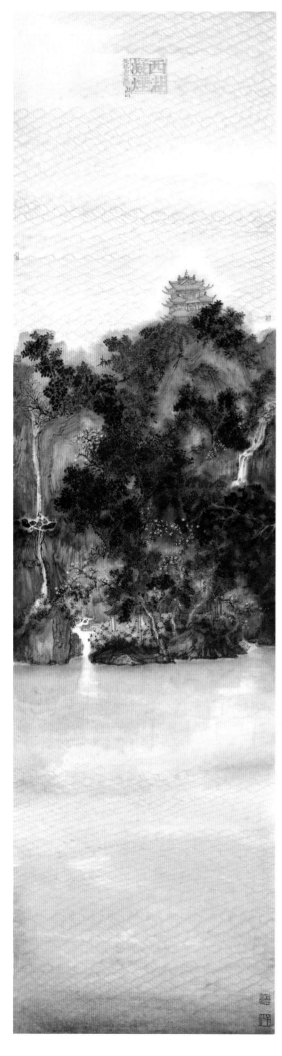
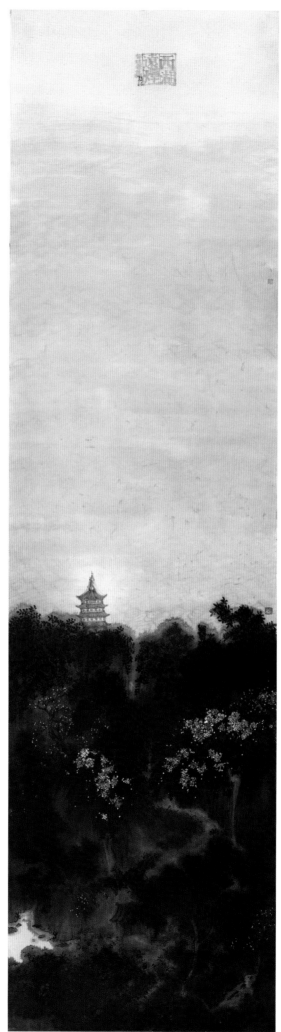

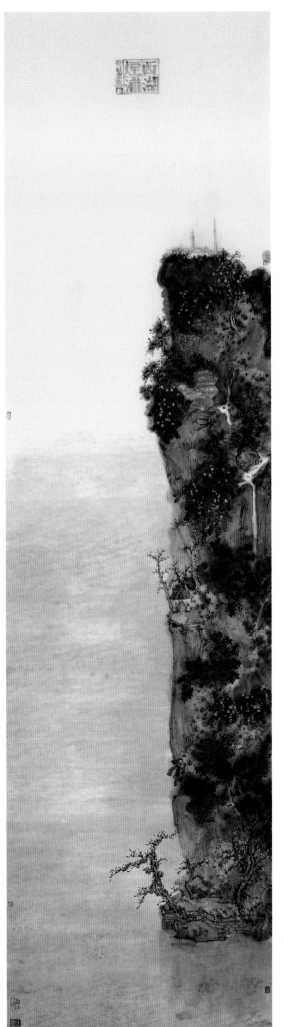
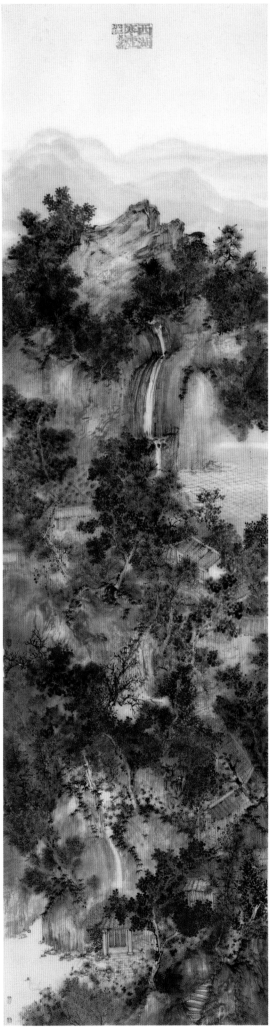

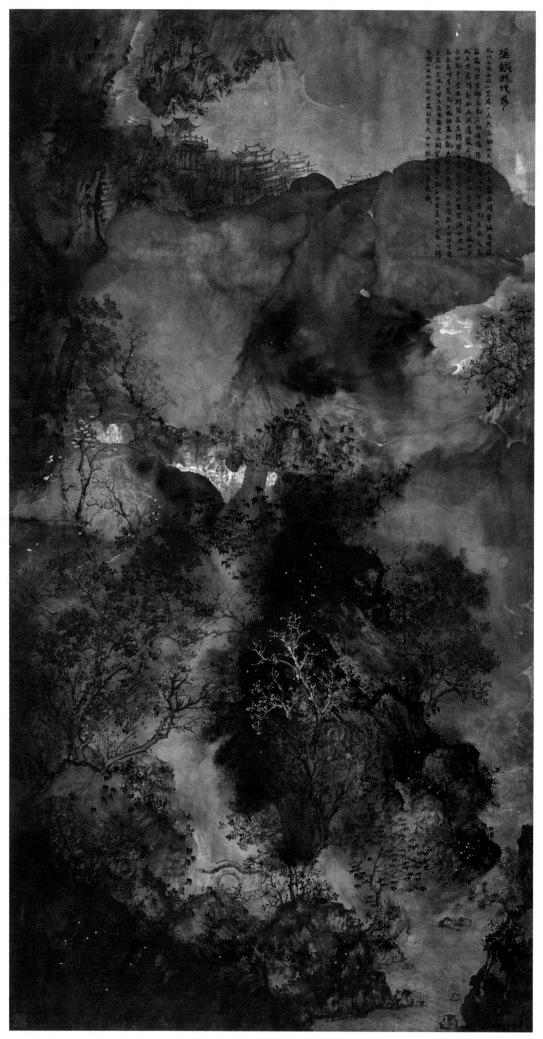

《烟霞胜境》给参展者留下深刻印象，关键就在于她以水墨为底色，借助绿彩为画面制造出了一种独特的光晕。这种光晕一方面使画中山谷更显幽深和神秘，另一方面则将物象带出，显现出迷离潋滟的神奇效果。

节选《任赛山水：光的哲学与神学》
文／刘成纪

烟霞胜境　180×97cm　纸本设色　2014

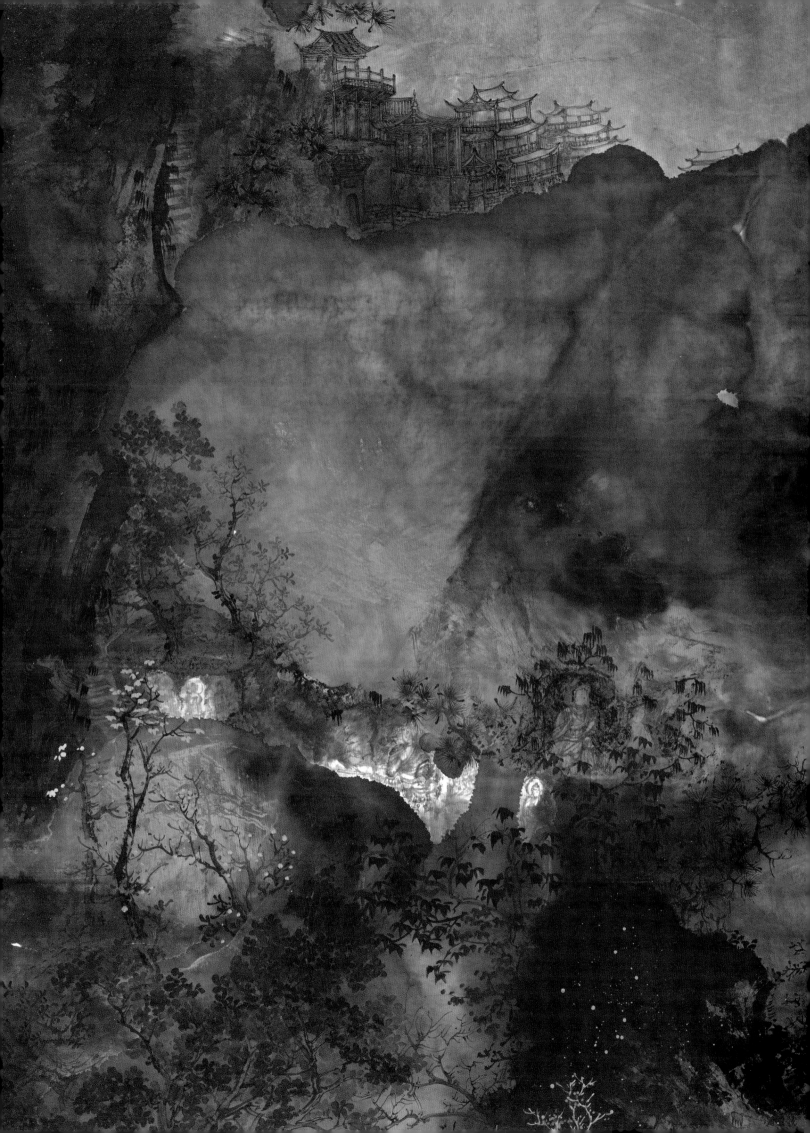

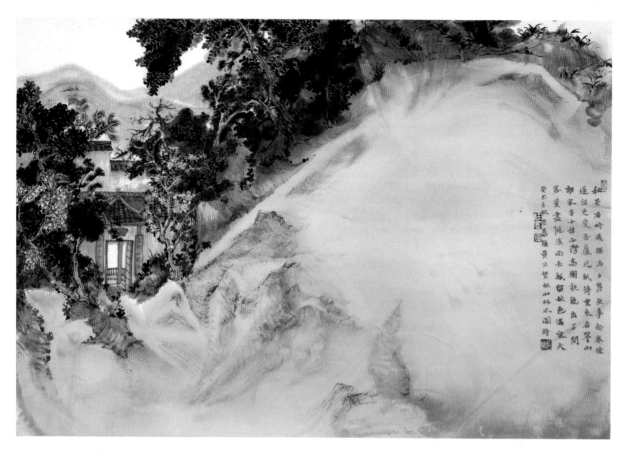

秋意浓　46×69cm　2013

任赛山水：光的哲学与神学

文／刘成纪

　　在世间各种艺术中，中国的山水画可能是最具独特性的品类。绘画作为视觉艺术，它最专擅的区域在对象事物的表象层，即以色貌色，写形状物；但中国山水画却在根本上蔑视形色表现，而是走向了哲学，即将显道或写意作为艺术的根本任务。同时，一般绘画专注于摹写人物等深具时代特色的对象，这是西方艺术社会学研究久盛不衰的原因，但中国山水画摹写的自然，是人世间最不易变易的因素，它拒绝时间，拒绝历史，代表了经验世界中最具永恒性的侧面。这种对形色的蔑视以及哲学、永恒之思，为中国山水画带来了两个问题：一是这个画种入门门槛极低，毫无基础的门外汉也可以挥洒几笔，并自号为"神似"；二是真正登堂入室者则会自感从此陷入了一个深渊之中，知道那潜藏于自然纵深的无限道意，绝非一生努力所可穷极。

　　在中国当代青年山水画家中，我愿意相信，任赛的相关探索为回应这些问题提供了值得注意的案例。首先，在形意或道象之间，中国山水画虽然以哲学为旨归，但事物的形色表现却未必一定成为走向哲学目标的障碍。相反，唯有视感鲜明的形色才能实现对自然山水精神的开显。正是因此，任赛的山水作品从来不拒绝对自然的逼真表现。甚至画

中物象的坚固和细腻、纤巧和玲珑，达到了令人叹为观止的程度。但是，她同样没有放弃中国山水画由博大的空间感暗示的宇宙精神，甚而言之，她画面前景的工笔摹写正是在凸显背后的千山寂寥时才更见出意义。基于此，她的画作在景深处，多以大写意笔法挥洒出山体的庞大以及宇宙的无垠感。或对前景的村舍花树形成内敛式的抱合，或将人的思绪外向激发，引向玄远之境，引向天人之际。易言之，工的更工，意的更意，构成了任赛山水画布局的最重要特色，也使其画中之景，在工与写、形与意、道与象、有与无，或者艺术与哲学之间，表现出空前的对峙和紧张。从效果看，这种对峙成功提升了艺术作品的表现力。无论是大型画展还是翻阅其作品集，它总是能成功吸引人的目光，在众多作品中让人眼前为之一亮。

但是，任赛绘画靠前工后写制造的视觉紧张，并没有导致画面的断裂，而是彰显出更鲜明的一体化风格。从艺术手法看，这种一体性的获得，固然少不了中国传统山水画惯用的串联要素，如山中溪流、具有路标性质的石径以及用墨色浓淡所标示的空间层次等，但最重要的还是作者对画中物象光色效果的独特处理方法。数年前，我受邀参观恭王府的博士联展，任赛提交的一幅立轴（《烟霞胜境》）给参展者留下深刻印象，关键就在于她以水墨为底色，借助绿彩为画面制造出了一种独特的光晕。这种光晕一方面使画中山谷更显幽深和神秘，另一方面则将物象带出，显现出迷离潋滟的神奇效果。近年来，在以《秋意浓》为代表的一批作品中，作者对画面光影效果的处理更大胆，也更具层次性。比如，除作为背景的空蒙山色因光的介入而表现力大增外，村舍、亭榭、树花则次第强化着光色的表现。尤其是白到灿烂的树花，堪称画中的点睛之笔。这些花如繁星般撒布于画面的前端，具有强烈的绽出效果，闪现出一种神性的圣洁之光。我说任赛的作品并没有因为前工后写而产生断裂，正是因为有这种光晕的弥漫和贯穿。

在绘画中，光的使用具有危险性。它一方面可以使画中物象得到灿烂的表现，同时也极易因光的流溢而减损绘画的内在深度，给人流于肤浅的印象。但任赛对画中光影的营造，却成功解决了这一问题。像她在峰峦幽谷中对光的使用，由于有浓重的墨色为背景，反而增加了画面的空间纵深；她画的树花因光的介入更炫目，同时也因此将整个画面点亮，成为让人精神为之一振的对象。就其哲学暗示性来讲，这种由光提点出的幽深和明快，使画面显现出独特的神秘和圣洁感。它既不是道境的玄远，也不是禅家的清风朗月，而是一种经典作品少见的神学意味。这种神性徘徊在显隐之间，暧昧而显明，是将画面贯穿为一个整体的重要因素，也使作为哲学暗示物的中国传统山水，从哲学的晦暗走向了神性的圣洁之境。在当代画家中，丁方画中国西部山川的油画是被这种神性之光照耀的。在当代中国山水画中，能以黑白笔墨让画面神意弥漫的画家，则除了任赛，别无可见。这种由光感而生的神秘，除了技法的新创造，更重要的是给人提示了一种超越传统的新精神高度。易言之，人们习惯称任赛的绘画为"新山水画"。这种新山水画的"新"，我认为其中最重要的维度，就是她以富有光感的视觉形象，碰触到了前人尚未企及的精神之域。

作为一个旁观者，我无法、也无意弄清这种画面之神性的缘起。对于任赛而言，它是否与童年经验有关，是否某一时期有过关于自然的惊惧记忆，均是一些待解的秘密。但有一点是可以肯定的，即一个画家独特画风的形成，一定关涉于她不可复制的个人经历和艺术实践方式。单就艺术实践而论，任赛最值得注意的特点是对写生的执着。我认为，她的大量写生作品的价值甚至是高过绘画的。选景的独特、构图的别致、笔触的清爽、在极精微与致广大之间保持的张力，使其相关作品表现出巨大的艺术魅力。尤其值得注意的是，任赛每年外出写生，大多选择独行，所选之地则往往避开风景名胜，具有全然的荒芜性。这种选择不仅有效保证了其画中风景的独特，而且更重要的是，自然山川的陌生化，使每一次写生过程都成为一种历险，成为孤独的个体与荒野的对话，成为对山川之景的一次充满仪式性的膜拜和礼赞。我相信她山水画中洋溢的神性和迷离感，是离不开这种写生过程中的精神体验的。或者说，她特立独行的写生方式，使其有机会静观山川的圣洁和庄严，能以灵魂的私语与自然默契，并以精神的烛光将山川照亮。所谓山水画的神性或神圣性，正是这种自然经验向艺术转移的产物。

如上所言，中国山水画是一种极具哲学意味的艺术形式。没有中国哲学和传统文化的积厚之功，单纯炫技，穷忙一生也至多不过是一个画匠。从任赛目前的作品看，她明显已超越了纯然的炫技阶段，而是将绘画视为哲学和美学精神的映射物。同时，她也没有固守传统，抱残守缺，而是在师法前贤的基础上试图为中国山水画开出新境界。她在光影之间为中国山水画营造的圣洁、灿烂之感，正是这种新精神、新风格的体现。唐人李北海云："学我者死，似我者俗。"真正有抱负的艺术家总是处于述古与新变的途中。任赛具备这种可贵的艺术气象和时代担当，顺着这条道路走下去，更大的成功值得期待。

（作者系北京师范大学教授、博士生导师）

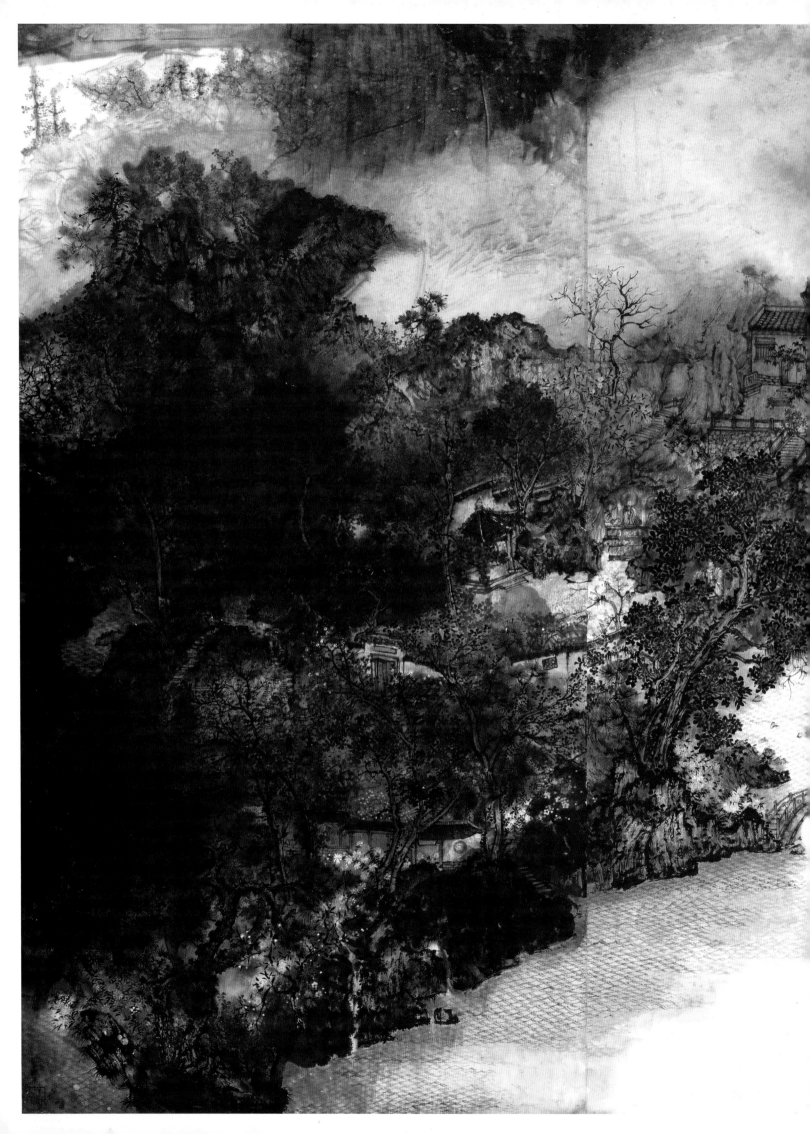

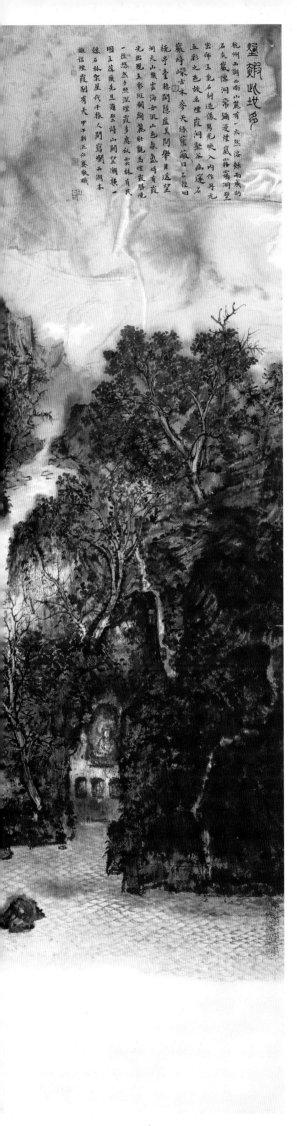

烟霞此地多　180×195cm　2014

　　任赛作为女画家，有着深厚的学术背景，因此，他的作品尤重立意，在画面结构中以平面空间中的意象组合形成特定关系，以传达规定情境与意绪为特点，在画面与意象组织中，渗入诗化的因素，在借鉴与提取传统绘画经验中，以自我对历史、现实与文化的体验中，进行取舍整合，形成自我面貌，重要的是，任赛以理论认知为支点，以绘画实践验证理论与观念，两相互动，使她获益匪浅。

节选《女性情怀与艺术风范》　文／徐恩存

温婉可人的画家任赛，就是来自这座绝胜烟柳的都市。画如其人，淡烟疏柳月朦朦，香径芳庭水清清。重峦叠嶂，云涌泉飞，嘉木葱茏，清溪泛波。其笔墨清秀典雅，设色赏心悦目，图式整饬丰富，意境清远雅逸。

节选《丘园养素读任赛》　文／王跃奎（中国艺术研究院）

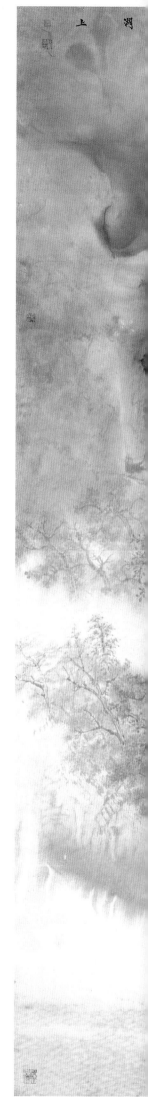

西泠云烟图　195×180cm　2014

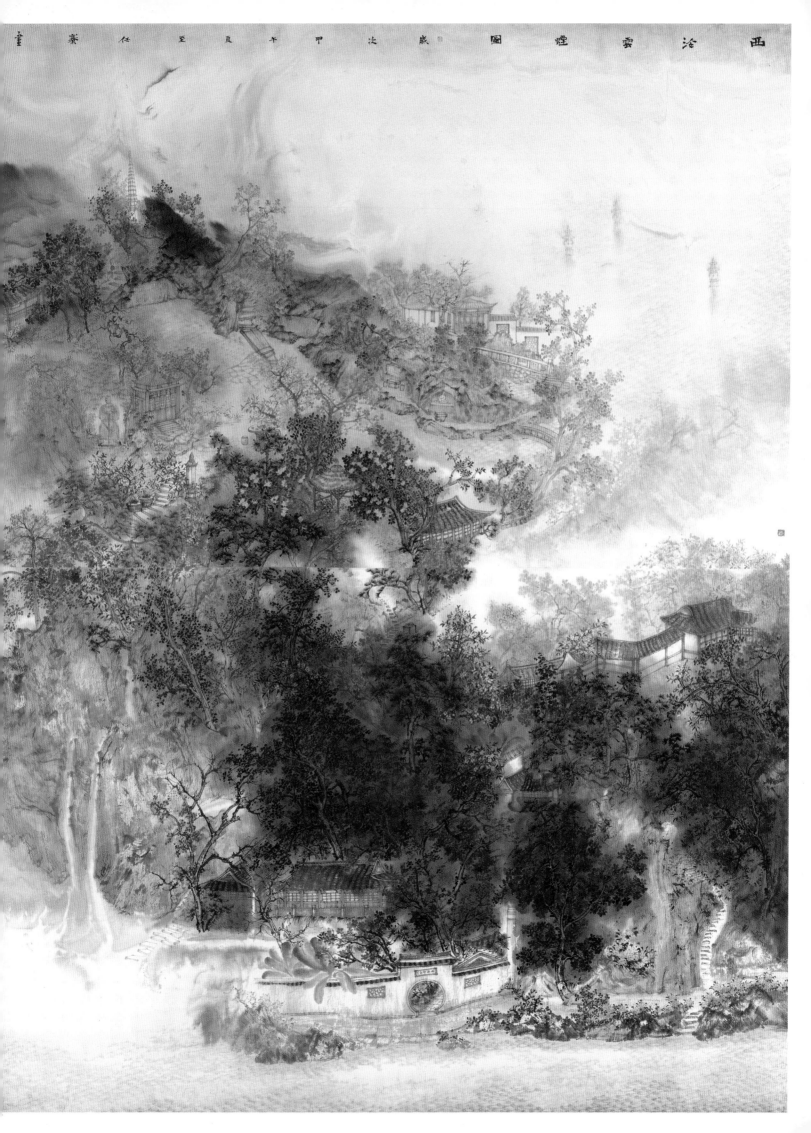
西泠雲煙圖 歲次甲午良至 任賽 畫

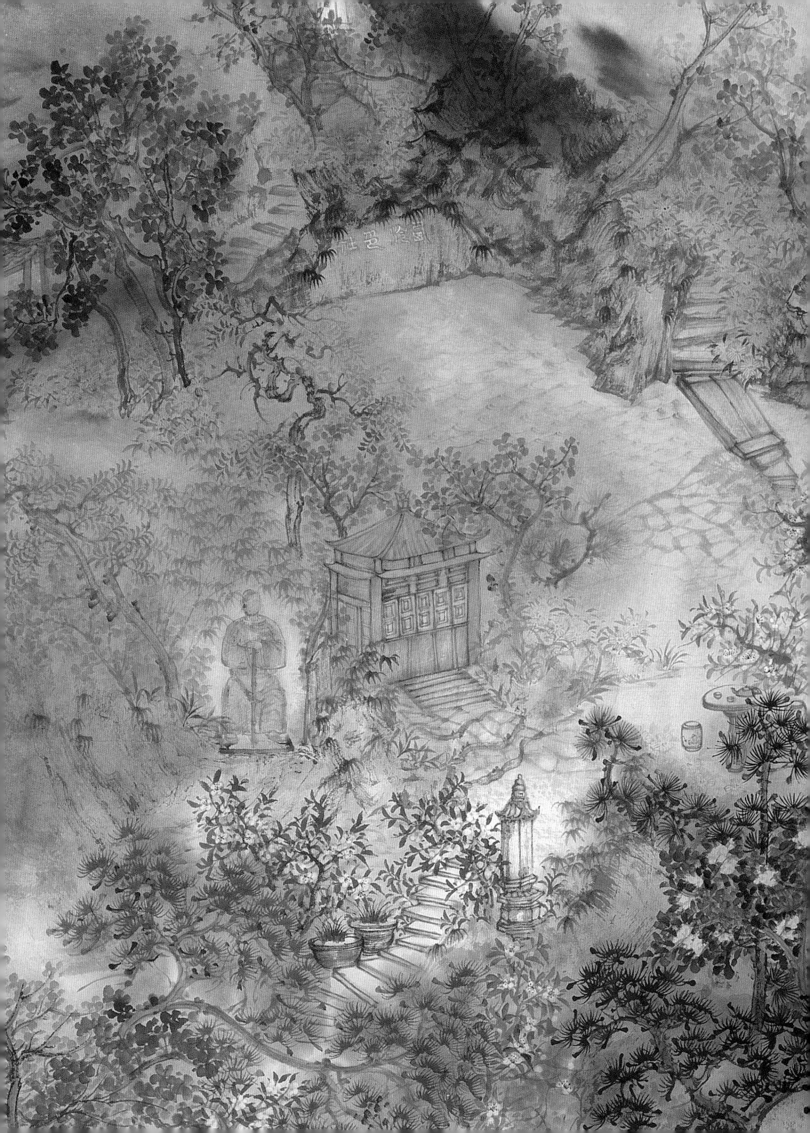

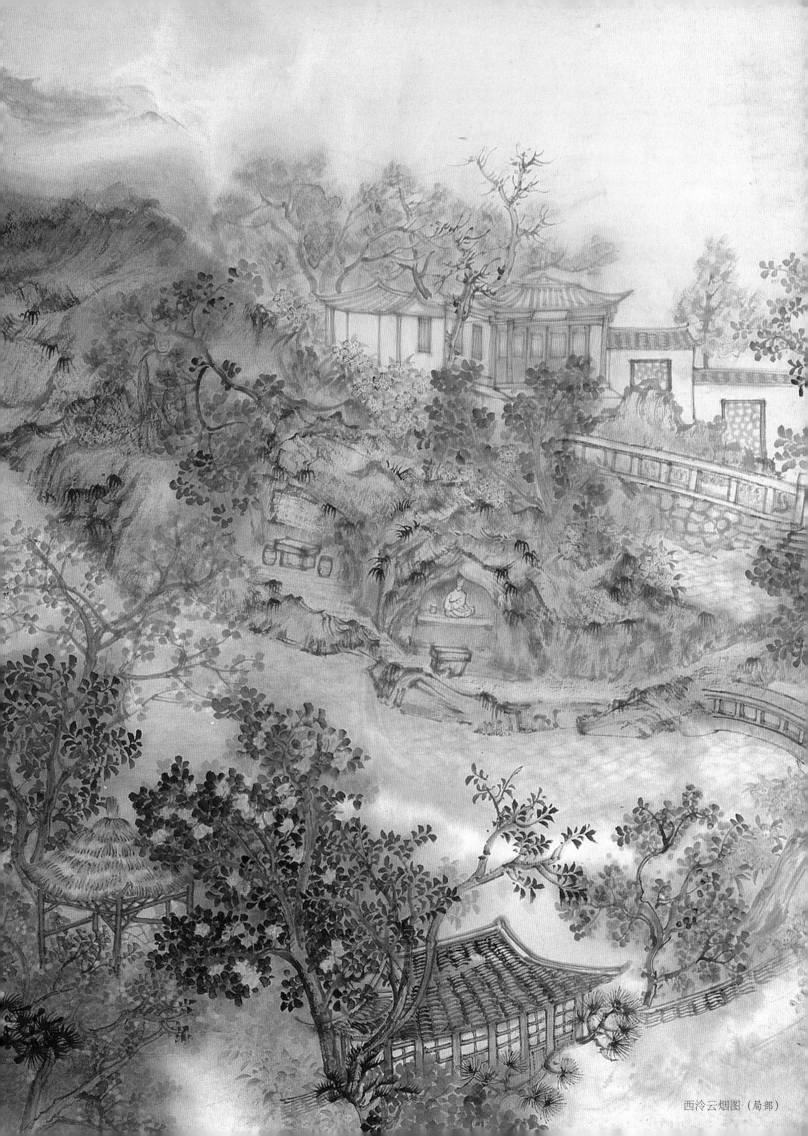

西泠云烟图（局部）

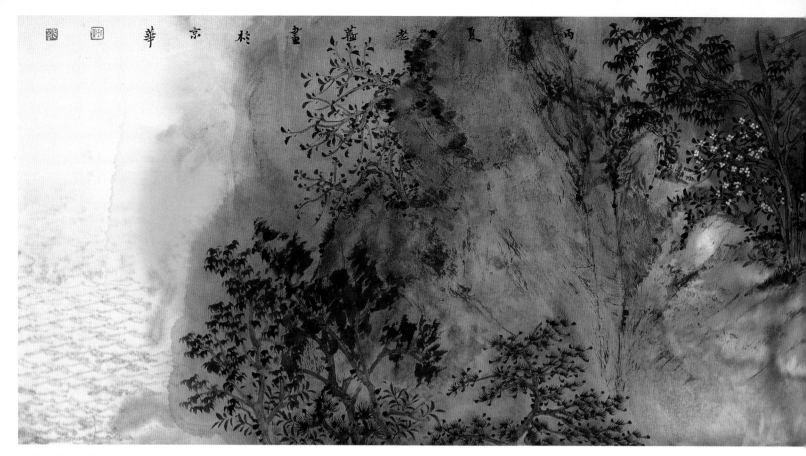

山色空蒙雨欲奇　34×137cm　2016

　　任赛近年来关于西湖山水文化的艺术探索，这是以女性艺术家细腻的笔调，带有人文关怀的情绪，重立意；在画面结构中，以平面空间的意向组合形成特定的关系，以传达规定情境与意境为特点，在画面与意向组织中，渗入诗化因素；在借鉴与提取传统绘画经验中，以自我对历史、现实与文化的体验中，进行取舍整合，形成自我面貌。展现了任赛山水画作品艺术内在的文化性和一脉相承的审美气质。

<div align="right">

节选《西子如是——任赛山水画展》　文／张宇

</div>

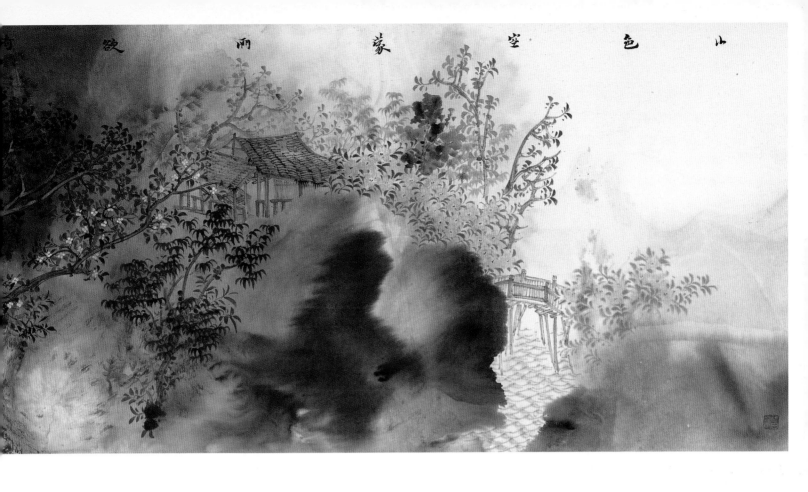

山色空蒙雨亦奇

野郊江天豁山靠花竹幽詩應有神助
吾得反春齊群雲自去留禪枝宿霧
鳥深轉暮歸巢乙未白露光蕃畫

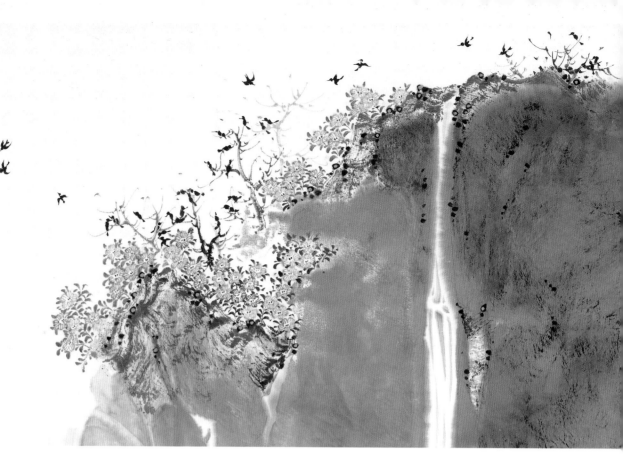

野寺江天豁　34×138cm　2015

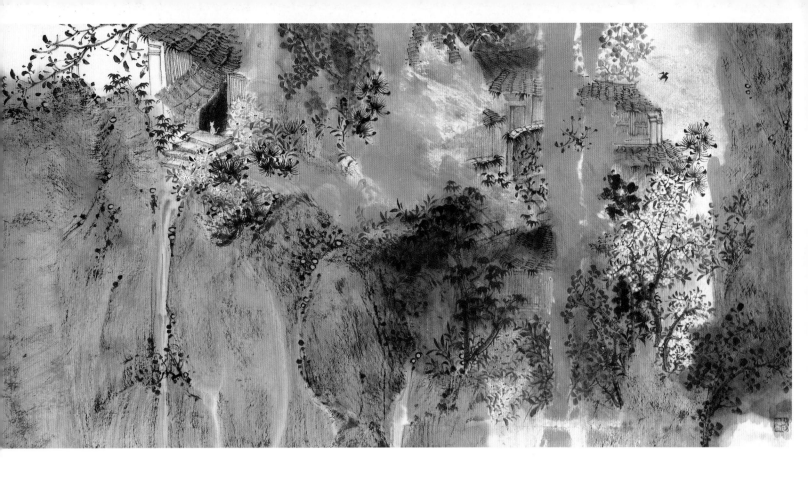

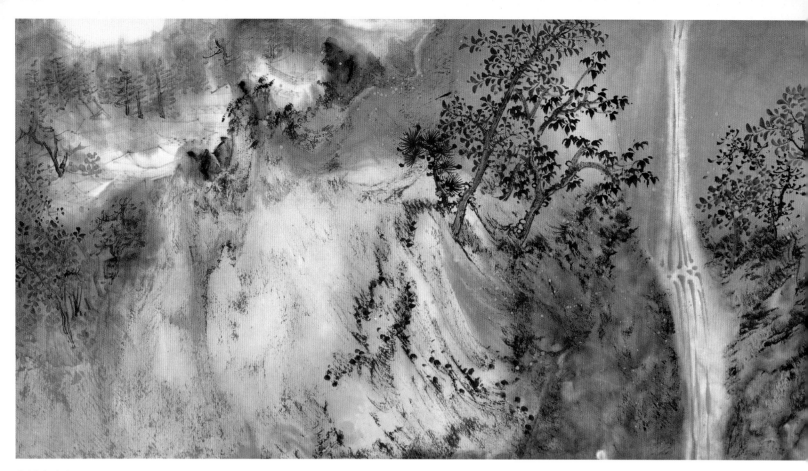

暮景春山空 34×136cm 2016

　　任赛以往的画作中，经常能透露出她心中的"江南"情结，在她看来"江南"的文化含义更多的是隐逸山林，离世得乐，在虚无缥缈间顿悟，学习自然，感悟生命。江南的楼阁、庭院、假山石、乌篷船等元素，都能被她用来表现江南。她用女性细腻、柔美的笔调，描绘出开满小花的树，在整个翠绿的色调之上，又叠加沉着墨色的肌理效果，在具象与抽象之间使墨彩相得益彰，营造太极之境。并在整个画面大胆运用云母色彩，在珠光流转之间似有似无，恍如梦境。

　　　　　　　　　　节选《任赛的指尖墨韵和她的山水画世界》　文／墨香

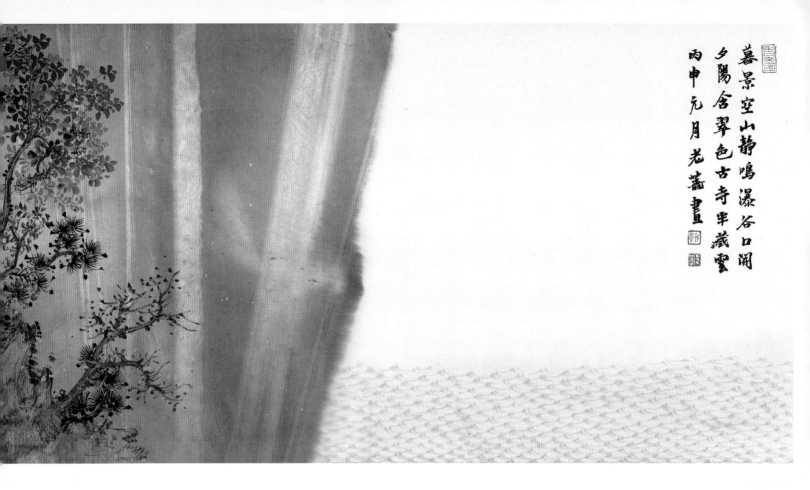

暮景空山靜鳴瀑谷口開
夕陽含翠色古寺半藏雲
丙申元月花蕾畫

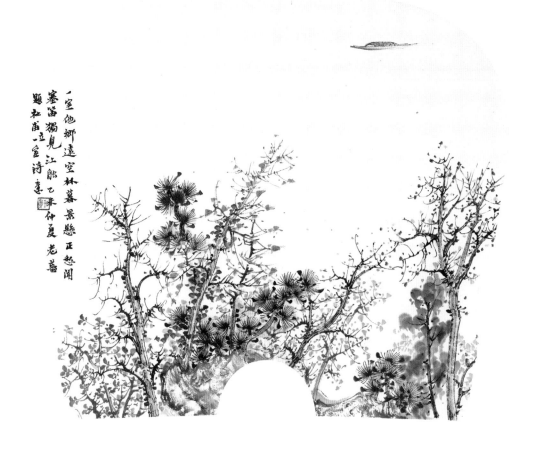

一室他鄉遠空林暮景懸正愁聞
塞笛獨見江船乙未仲夏老蕃
題杜甫立室詩意

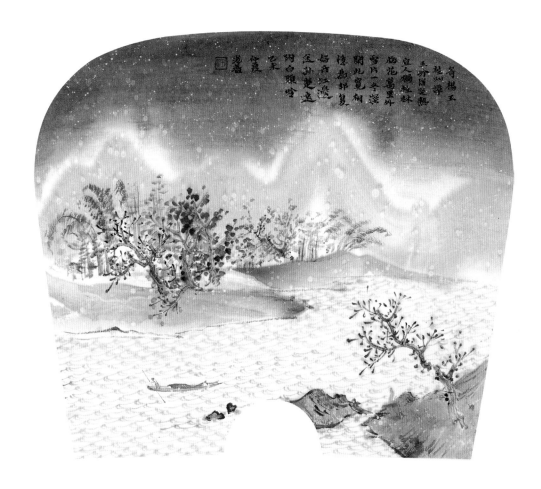

荷楊玉琴山詩
玉階圓瀫熱
宜人獨絲林
煙花萬里外
寫片一夕深
開此覺相
隱朝枰復
好庭以遂
至山芭逸
開白顧哈
乙未仲夏
老蕃

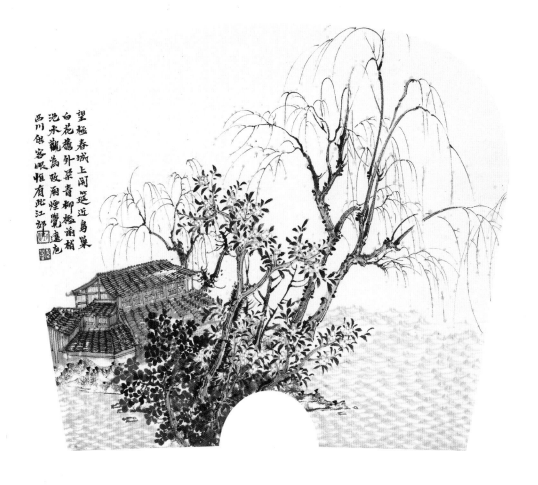

望極春城上聞笛近鳥巢
白花牆外菜青柳極前梢
池水觀尚政兩煙覺遠庵
西川銀客眼惟有此江郊

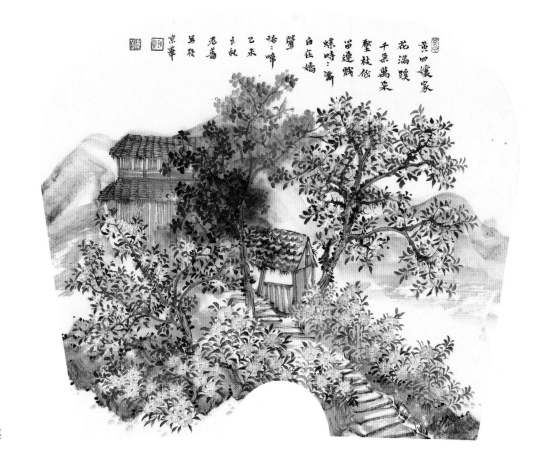

黃四娘家
花滿蹊
千朵萬朵
壓枝低
留連戲
蝶時時舞
自在嬌
鶯恰恰啼
乙未
立秋
老莓
寫於
京華

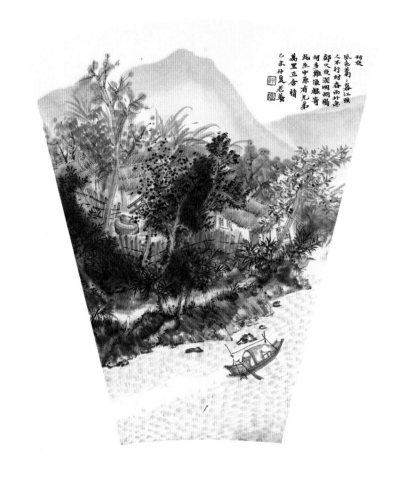

任赛以心象作画，无法有法，而味其他醇，意在宋元山水之间。任赛探寻源流，虹翁笔墨，力追宋元，又含融今人，故其作能古，能新，实化古为新。画界善学者也。任赛作画得一"情真"二字，即可悟古人，得其精妙，因其情真，故能直抒胸臆。其作品茫茫苍苍，使人心动，砰然落泪。

节选《西子如是——任赛山水画展》　文／张宇

1 | 2
　　| 3

1/ 村夜
2/ 春水
3/ 檐影微微落

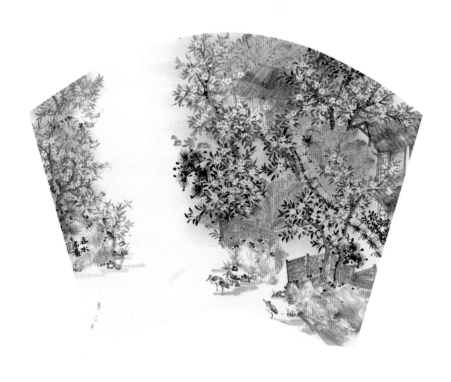

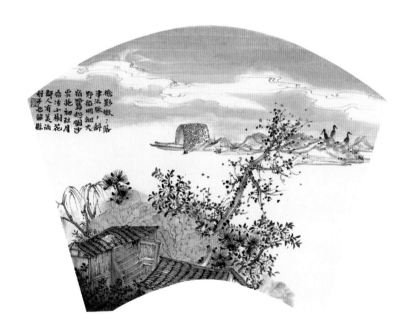

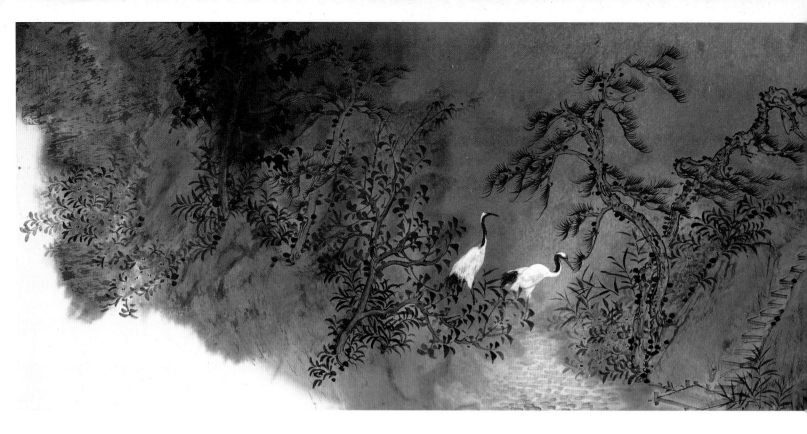

长松落高荫　24×103cm　2016

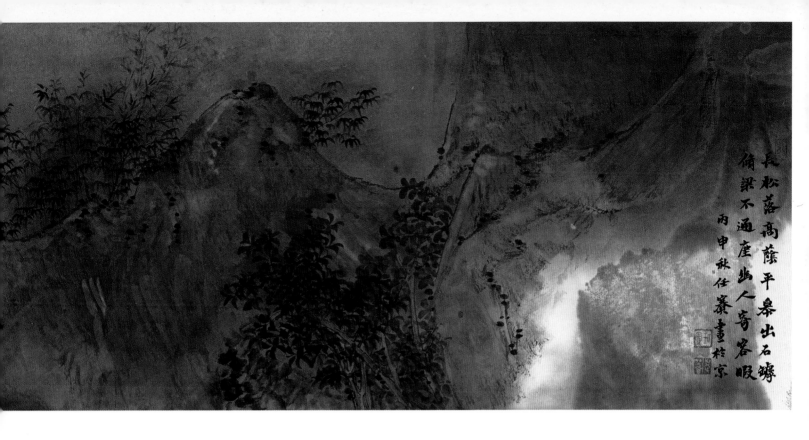

長松落落高蔭平
嶺不通塵出石磴
俯梁此人寄客
丙申秋任養畫於京

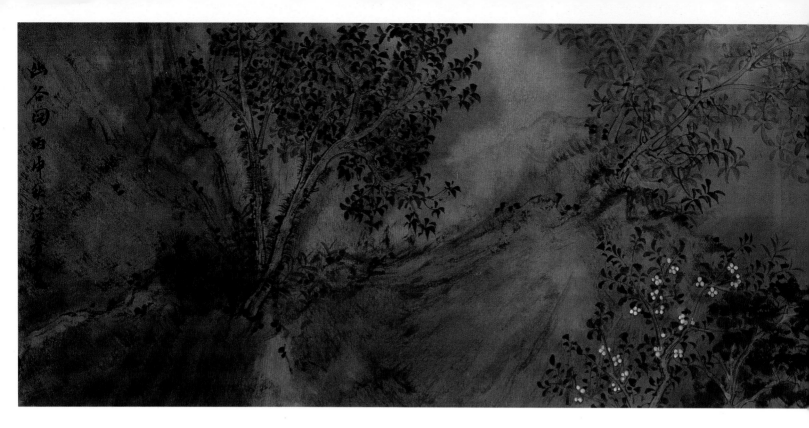

幽谷　24×104cm　2016

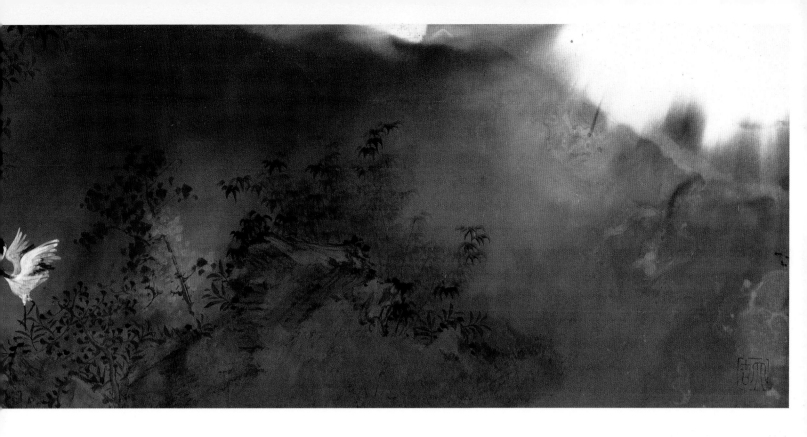

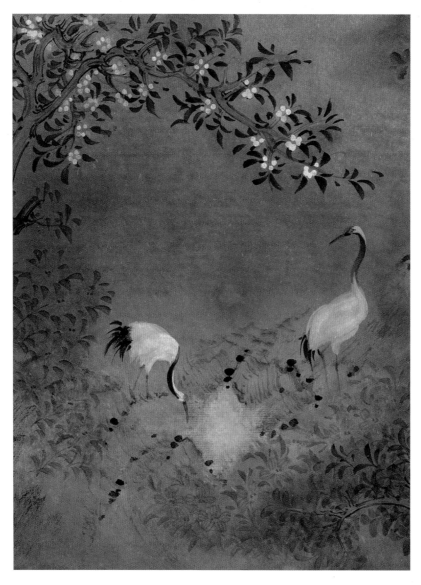

远水平淡林几层　23×100cm　2016（局部）